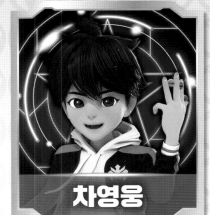
차영웅

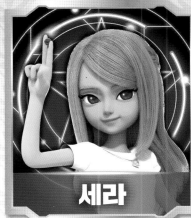
세라

키라얀

마보리단

아칸

바이트 울프

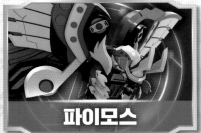
파이모스

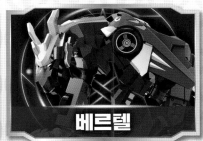
베르텔

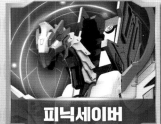
피닉세이버

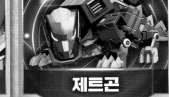
제트곤

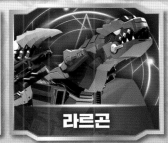
라르곤

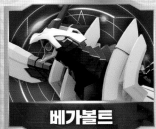
베가볼트

재즈

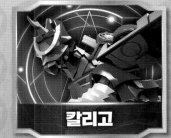
칼리고

앤. 돌핀

캐논 파이톤

캐논 와일더

페탕

디스피온

왈라

그리폰라이더

파키라

트윈캐논 드라코스

호호할머니

애걸이

복걸이

한아인

정유리

하연수

차준

숨겨진 메카드볼을 찾아라!

초판 1쇄 인쇄 2021년 10월 16일 초판 1쇄 발행 2021년 10월 26일

발행인 조인원 편집인 최원영

편집책임 안예남 편집담당 박민아

제작담당 오길섭 출판마케팅담당 이풍현 디자인 디자인록

발행처 서울문화사

등록일 1988년 2월 16일

등록번호 제 2-484

주소 서울시 용산구 새창로 221-19

전화 (02)799-9308(편집), (02)791-0753(출판마케팅)

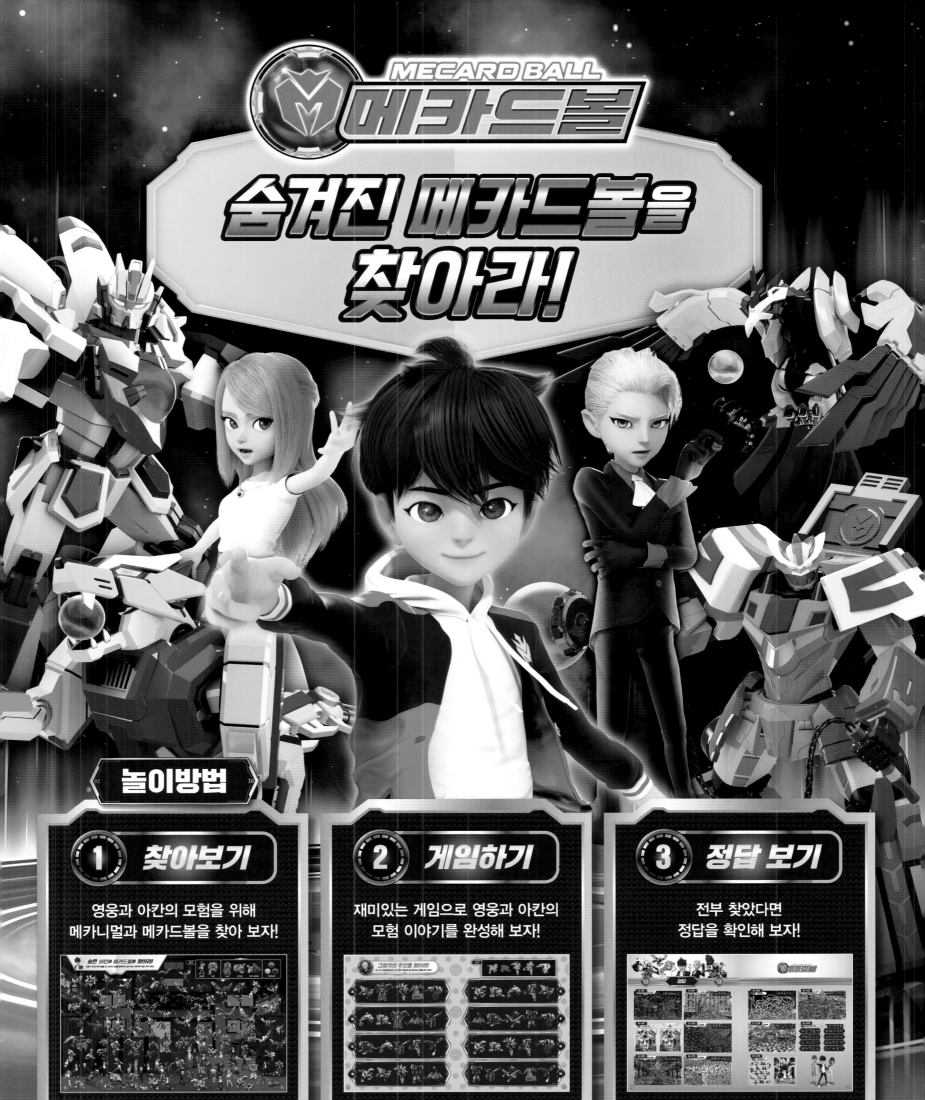

MECARD BALL
메카드볼

숨겨진 메카드볼을 찾아라!

놀이방법

① 찾아보기

영웅과 아칸의 모험을 위해
메카니멀과 메카드볼을 찾아 보자!

② 게임하기

재미있는 게임으로 영웅과 아칸의
모험 이야기를 완성해 보자!

③ 정답 보기

전부 찾았다면
정답을 확인해 보자!

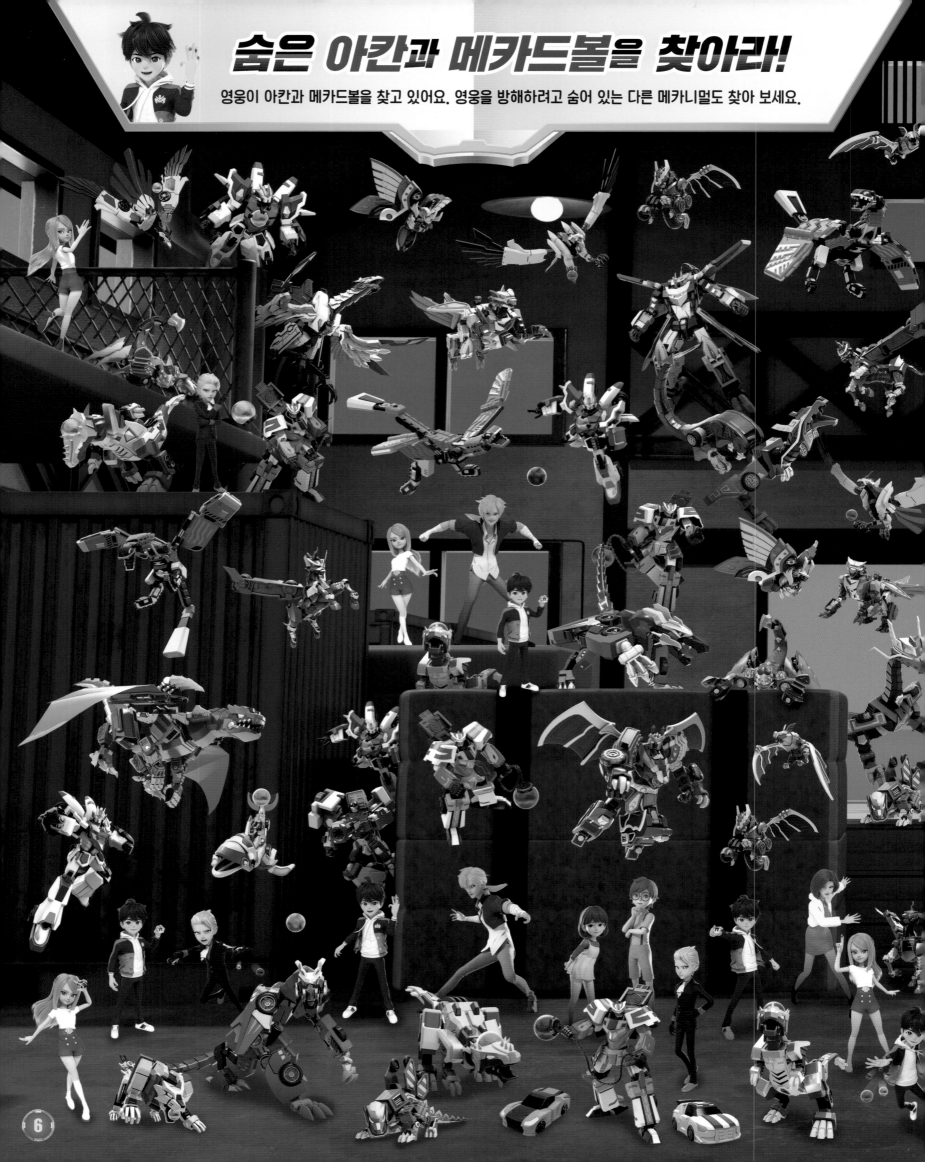

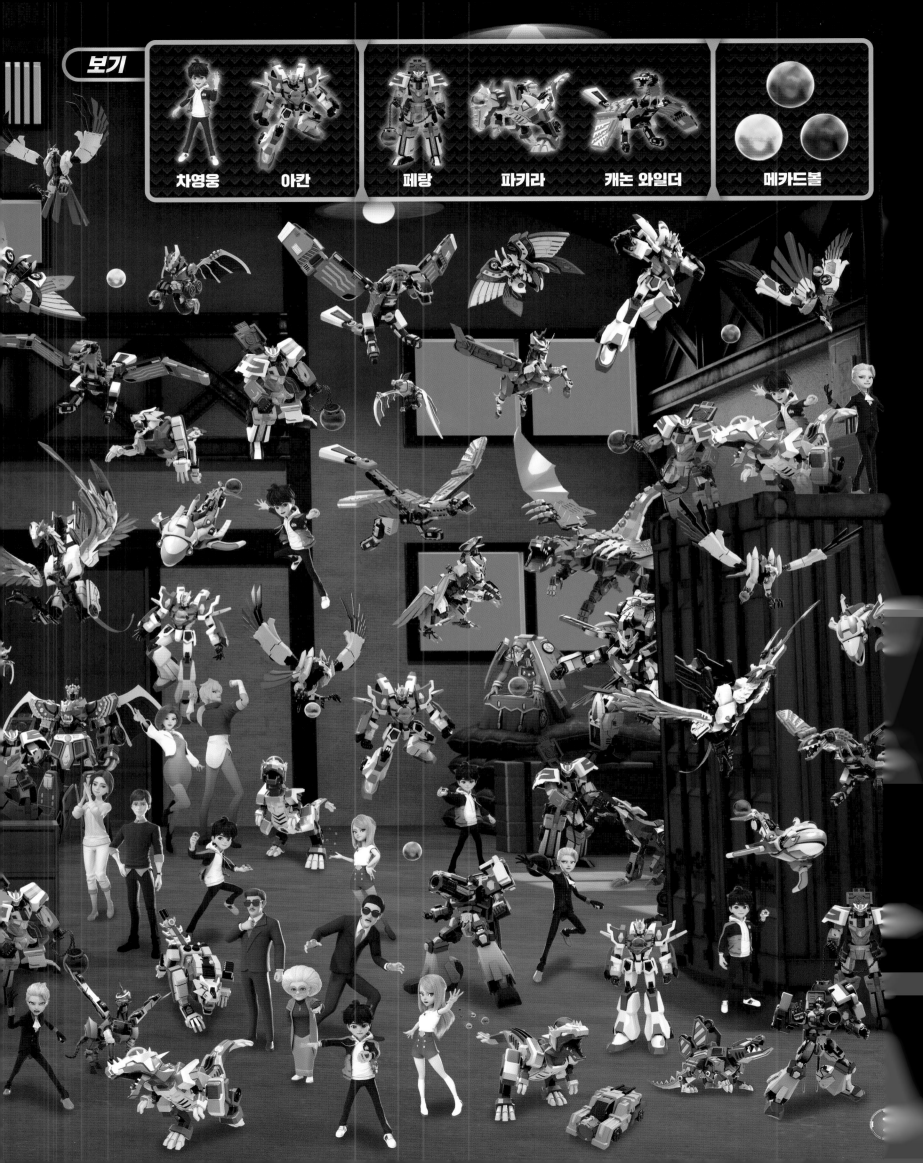

보기

차영웅　　　아칸　　　페랑　　　파키라　　　캐논 와일더　　　메카드볼

숨은 바이트 울프와 메카드볼을 찾아라!

영웅이 바이트울프와 메카드볼을 찾고 있어요. 영웅에게 장난을 치려고 숨어 있는 다른 메카니멀도 찾아 보세요.

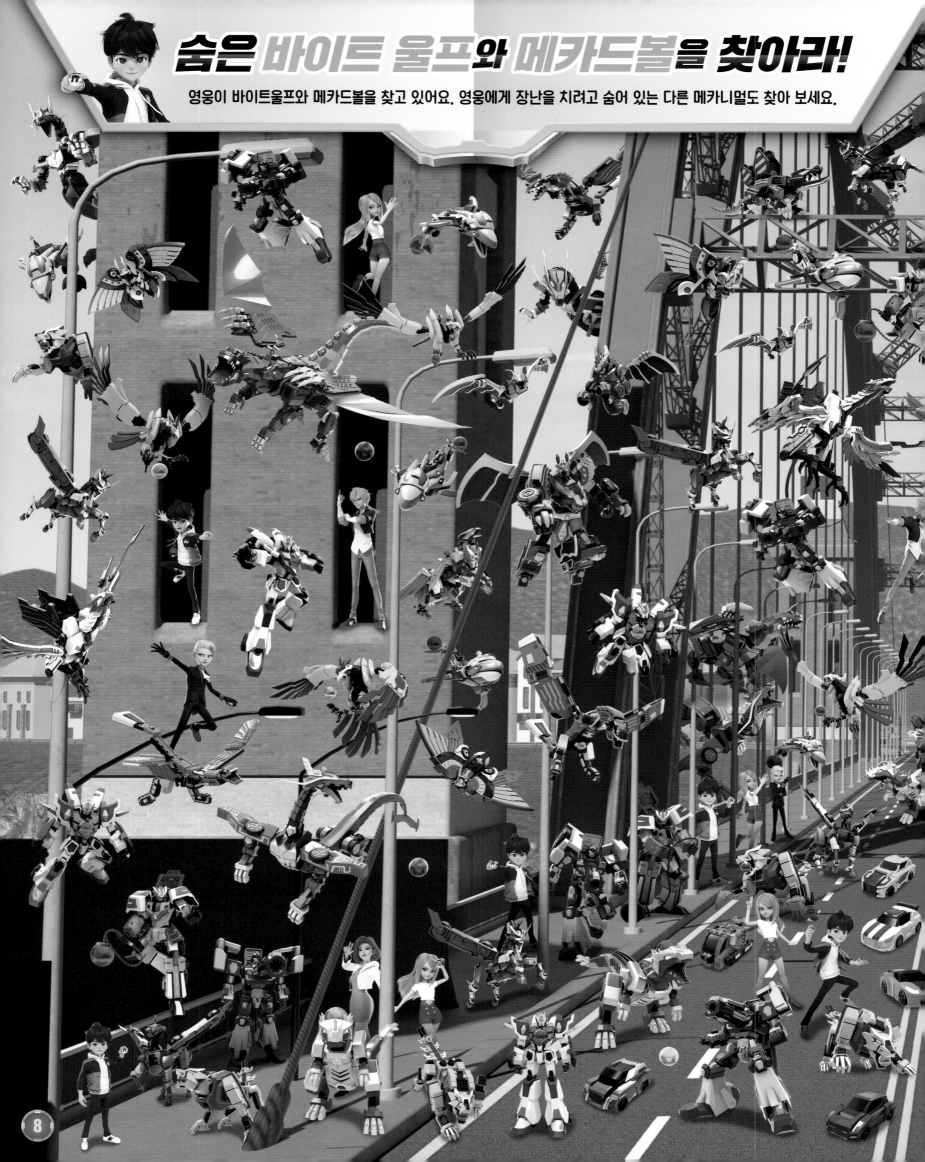

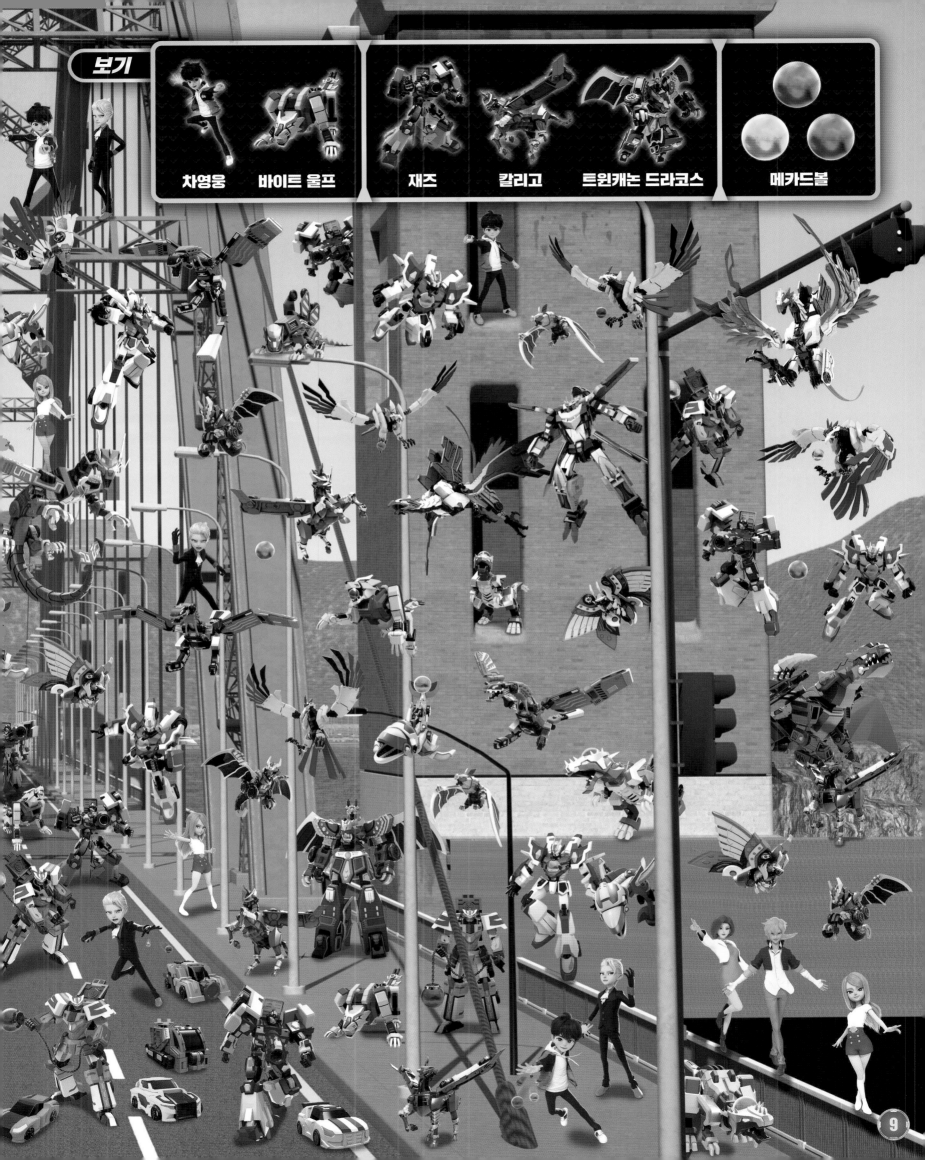

차영웅 바이트 울프 재즈 칼리고 트윈캐논 드라코스 메카드볼

다른 그림을 찾아라!

두 그림을 비교해 보고, 다른 부분을 모두 찾아 보세요.

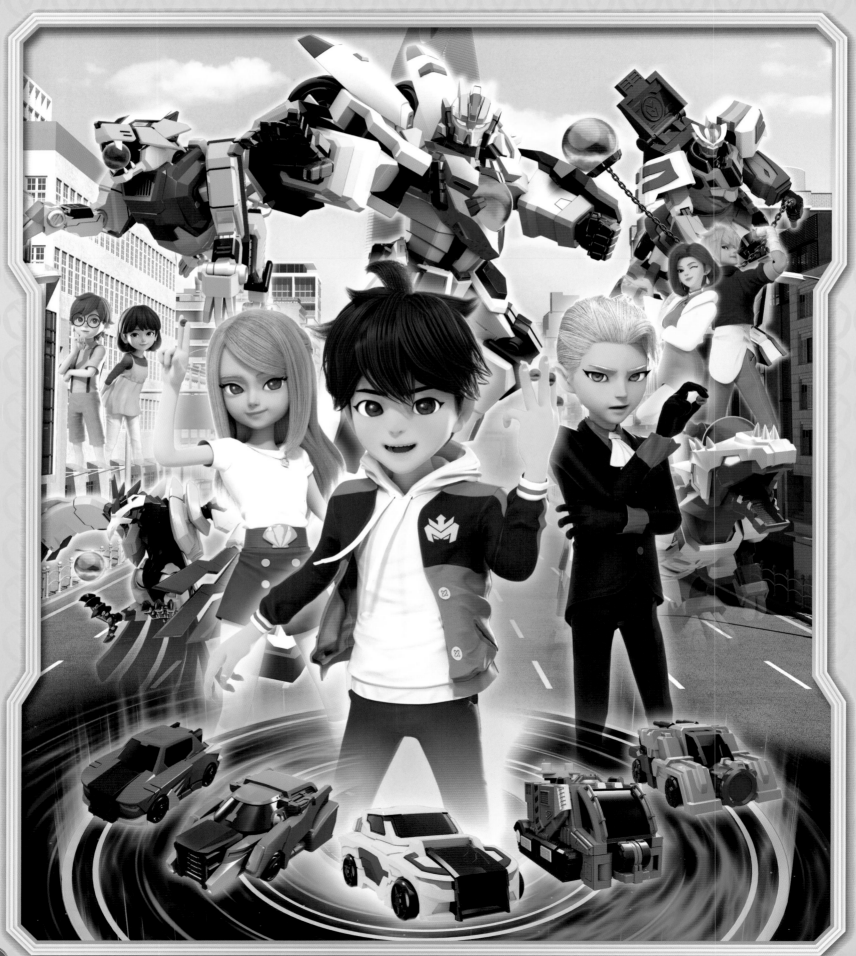

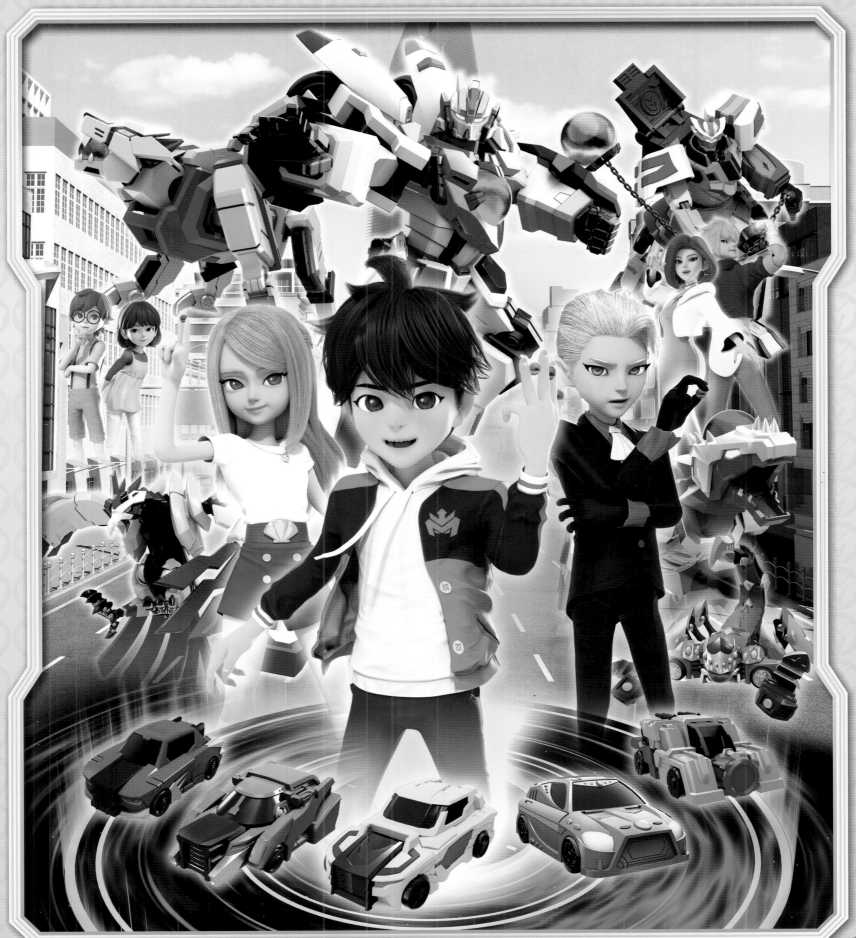

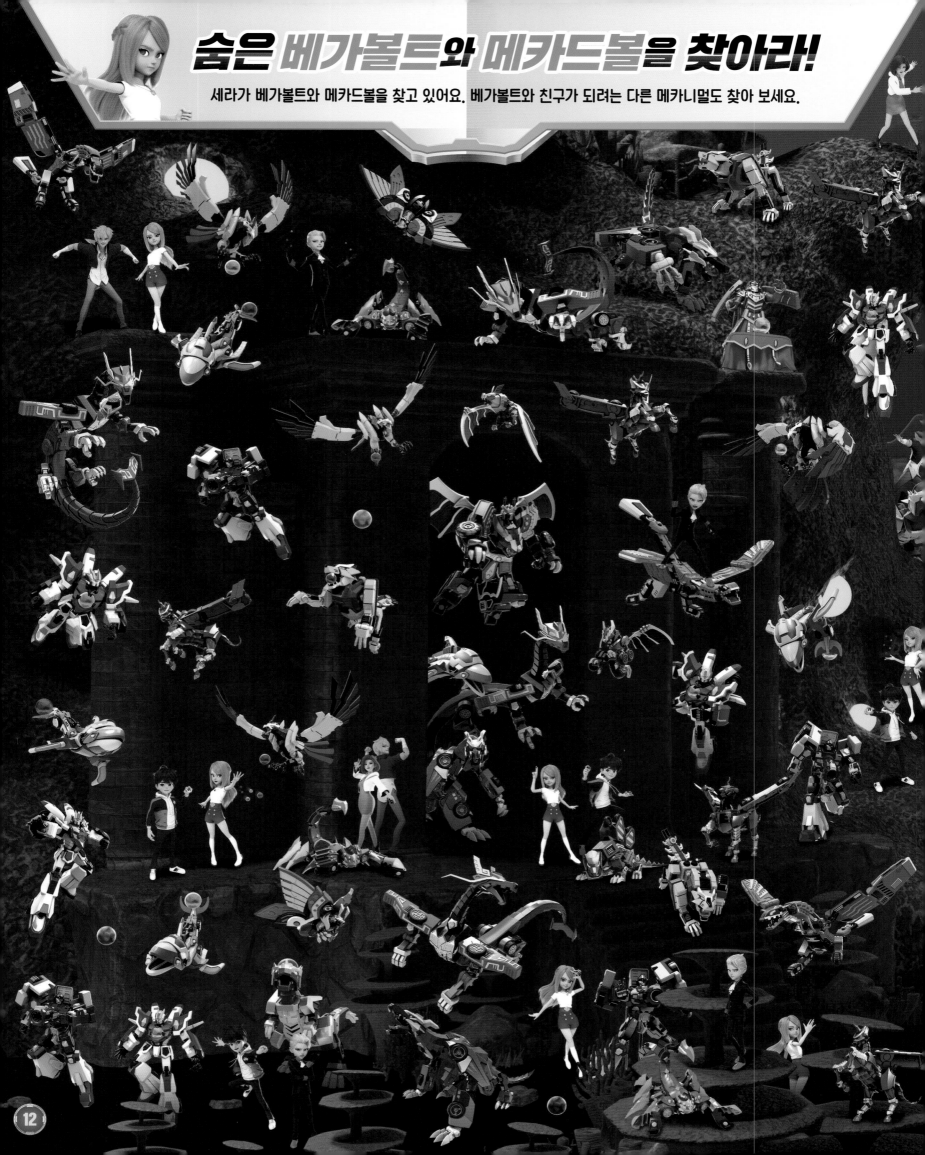

숨은 베가볼트와 메카드볼을 찾아라!

세라가 베가볼트와 메카드볼을 찾고 있어요. 베가볼트와 친구가 되려는 다른 메카니멀도 찾아 보세요.

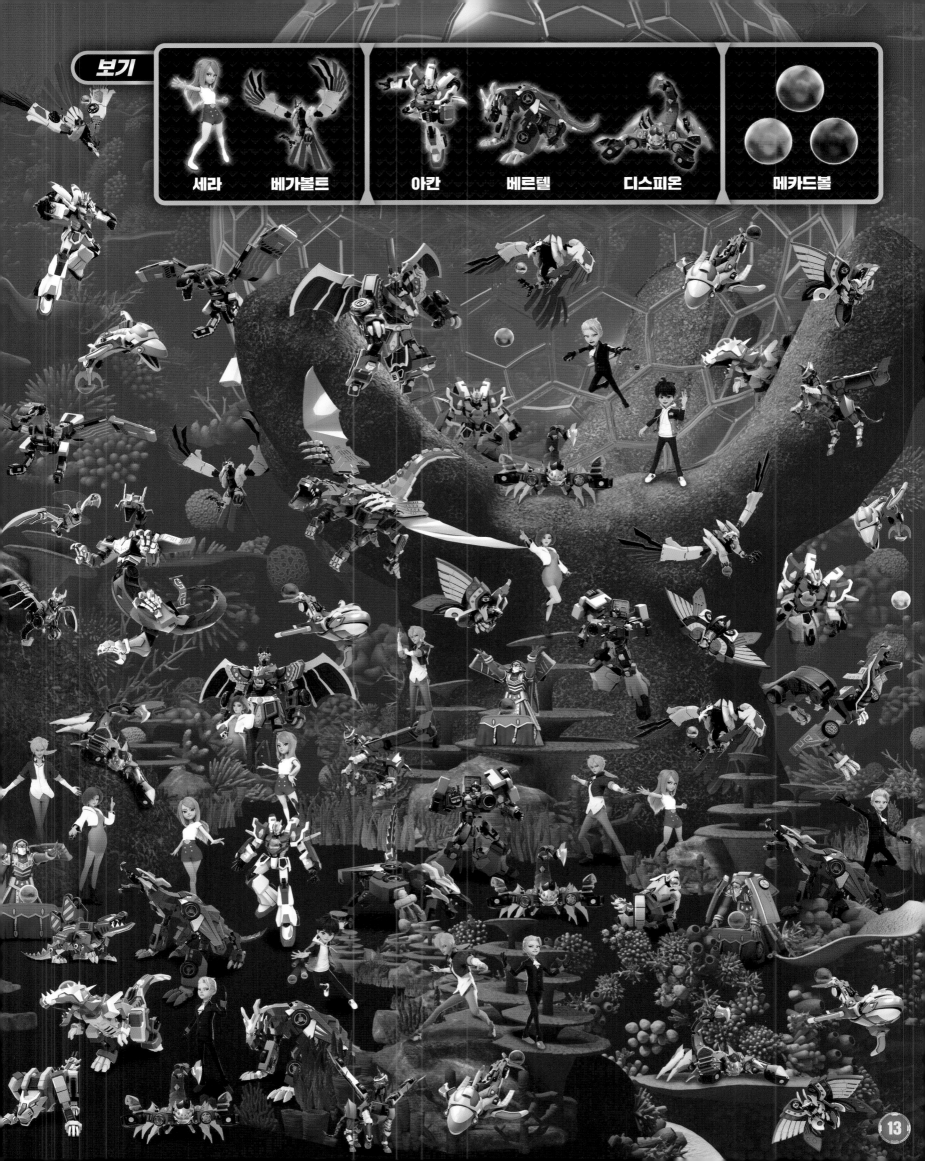

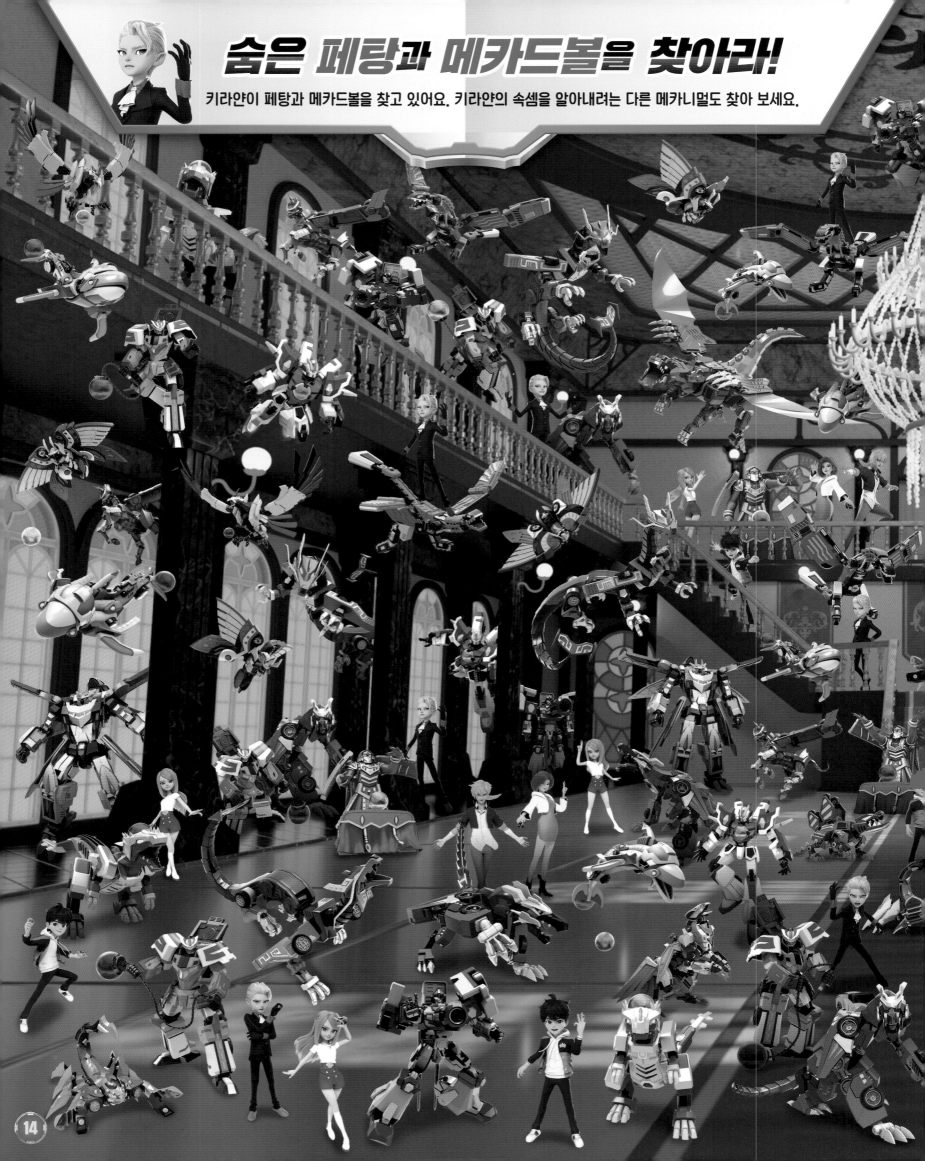

숨은 페탕과 메카드볼을 찾아라!

키라얀이 페탕과 메카드볼을 찾고 있어요. 키라얀의 속셈을 알아내려는 다른 메카니멀도 찾아 보세요.

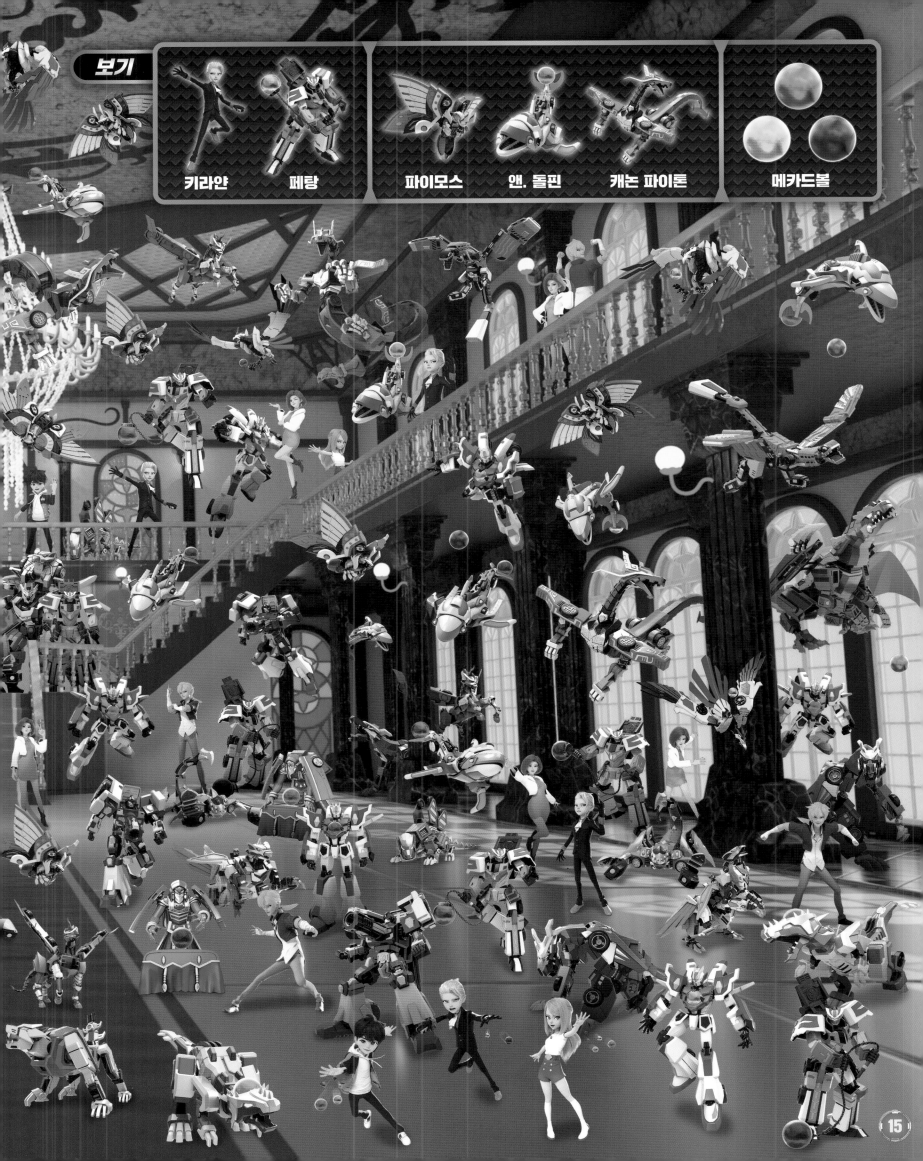

보기

키라얀 페탕 파이모스 앤. 돌핀 캐논 파이론 메카드볼

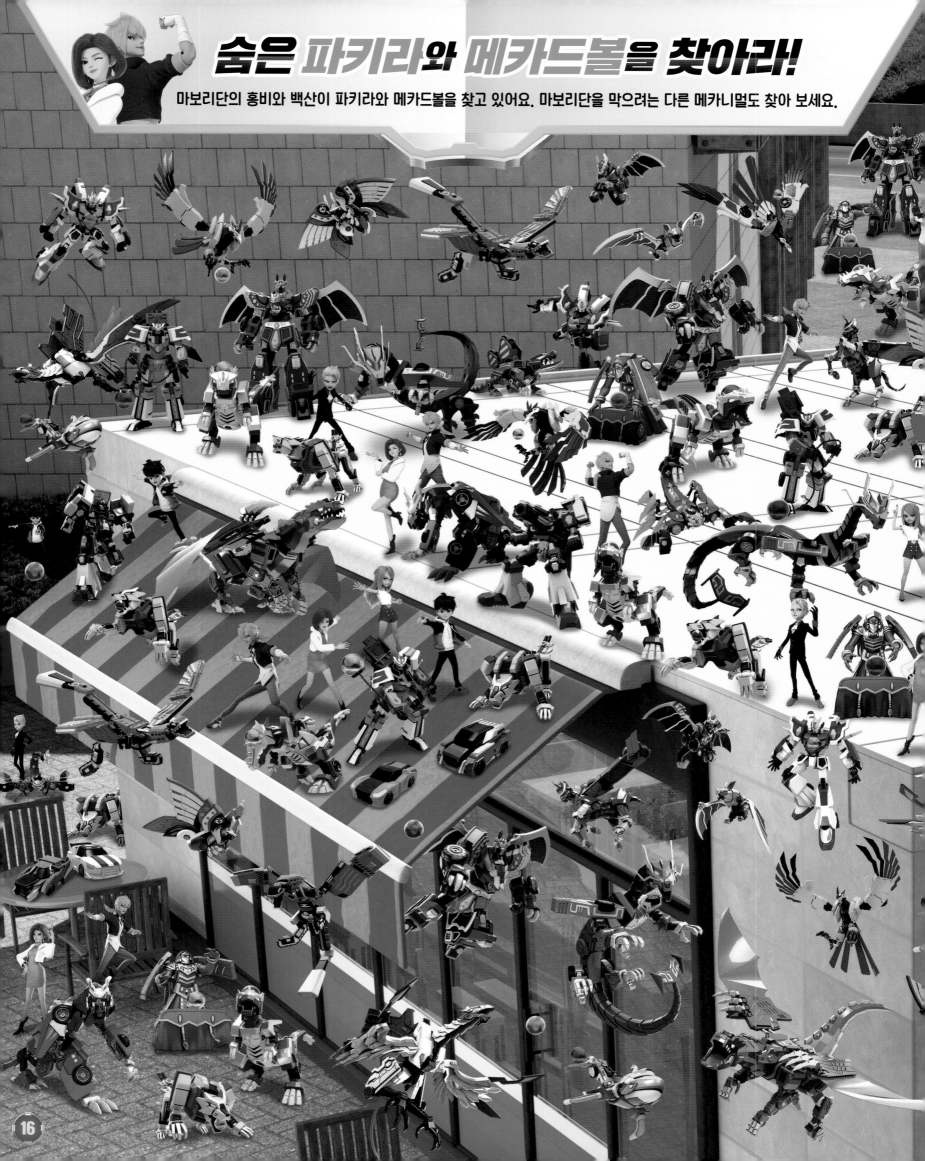

숨은 파키라와 메카드볼을 찾아라!

마보리단의 홍비와 백산이 파키라와 메카드볼을 찾고 있어요. 마보리단을 막으려는 다른 메카니멀도 찾아 보세요.

16

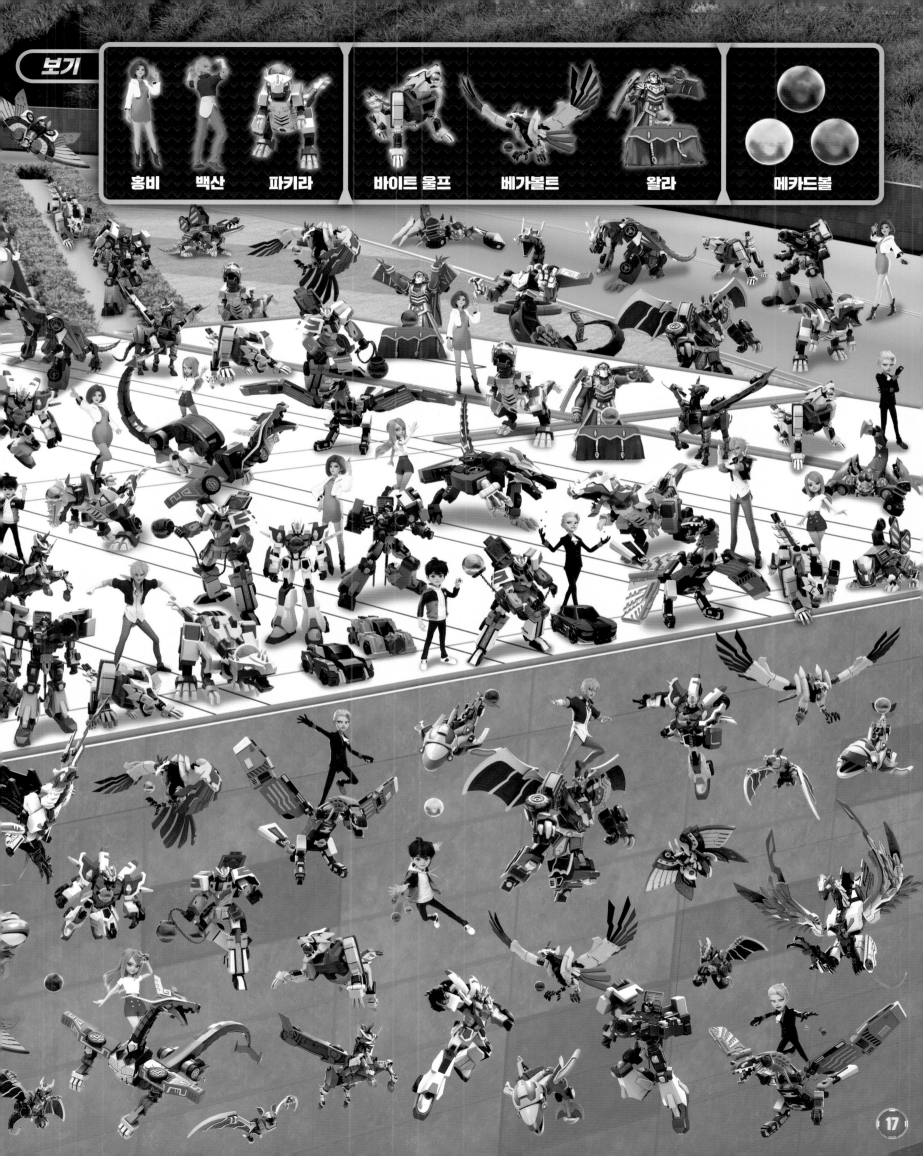

홍비 백산 파키라 바이트 울프 베가볼트 왈라 메카드볼

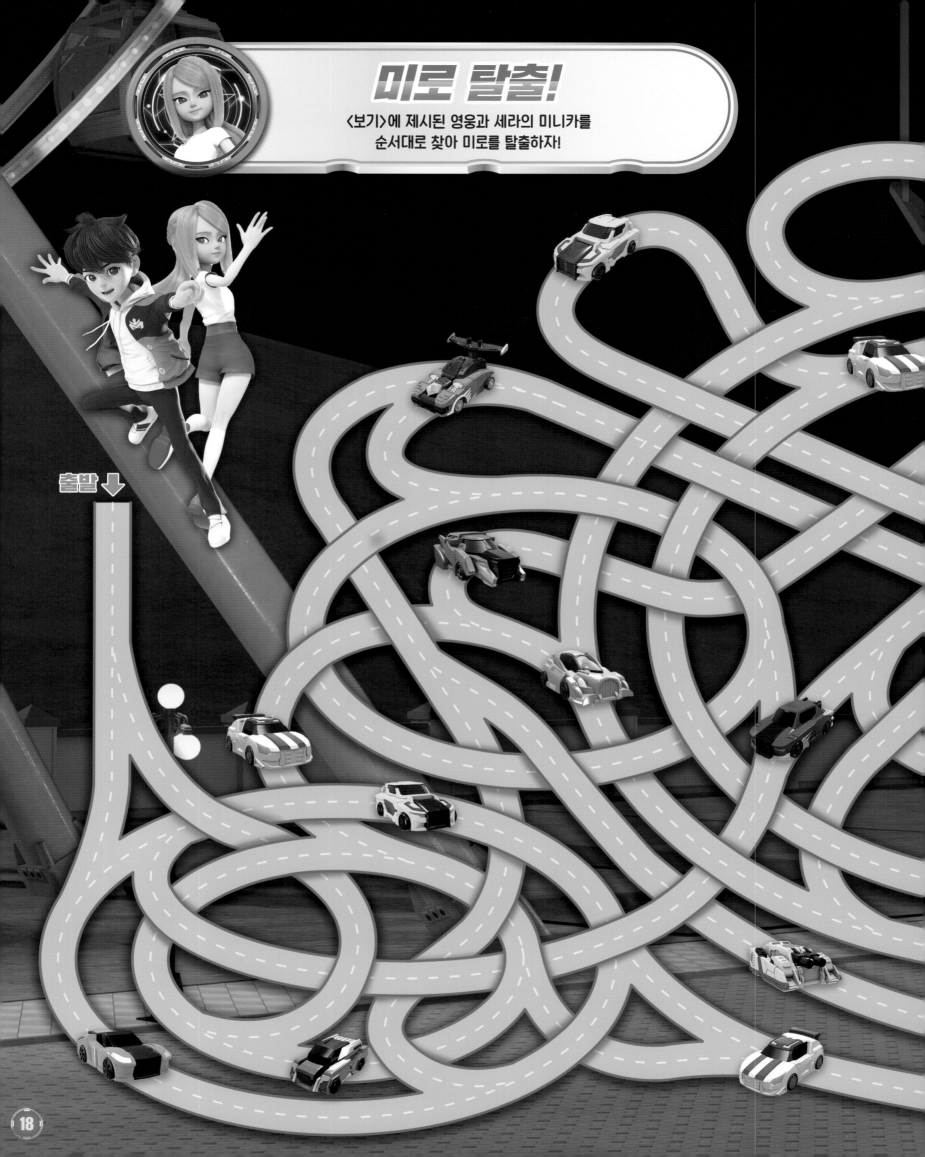

미로 탈출!

〈보기〉에 제시된 영웅과 세라의 미니카를
순서대로 찾아 미로를 탈출하자!

출발 ⬇

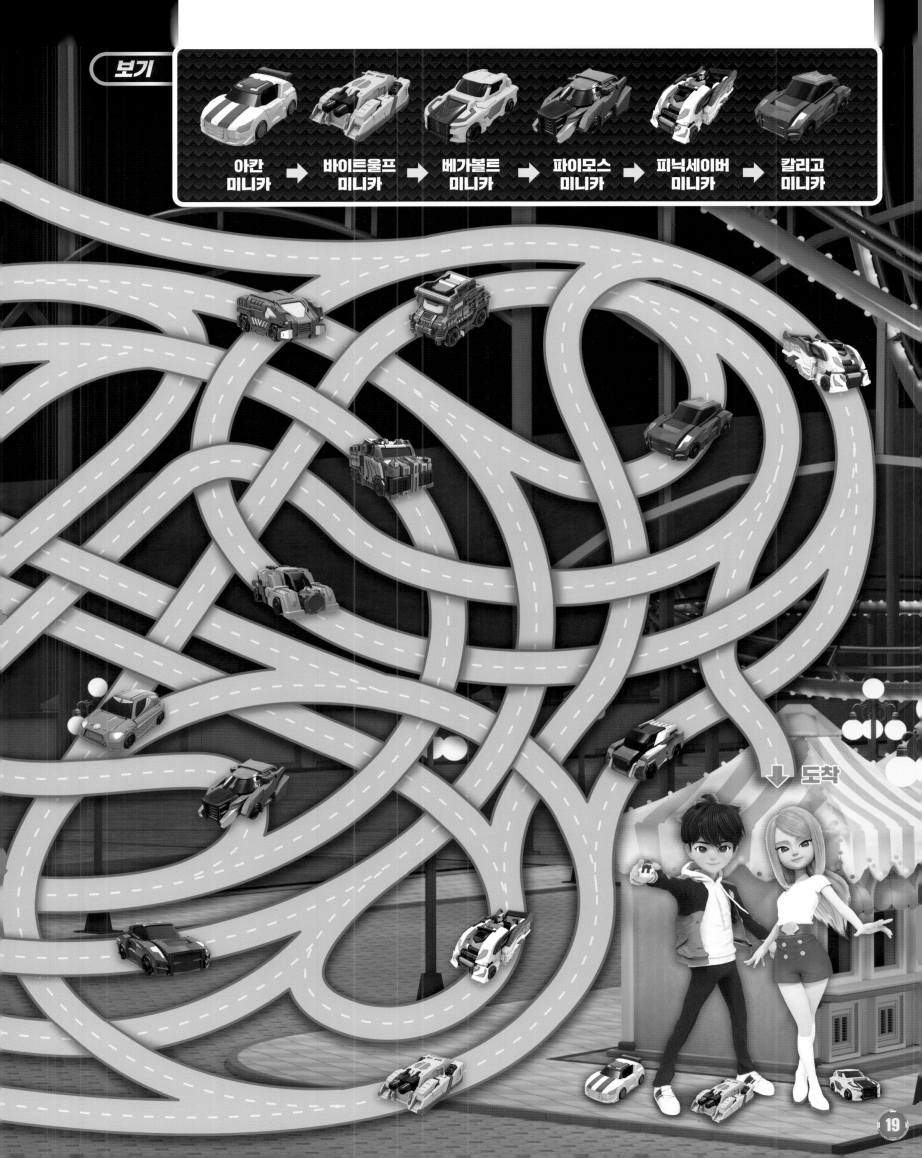

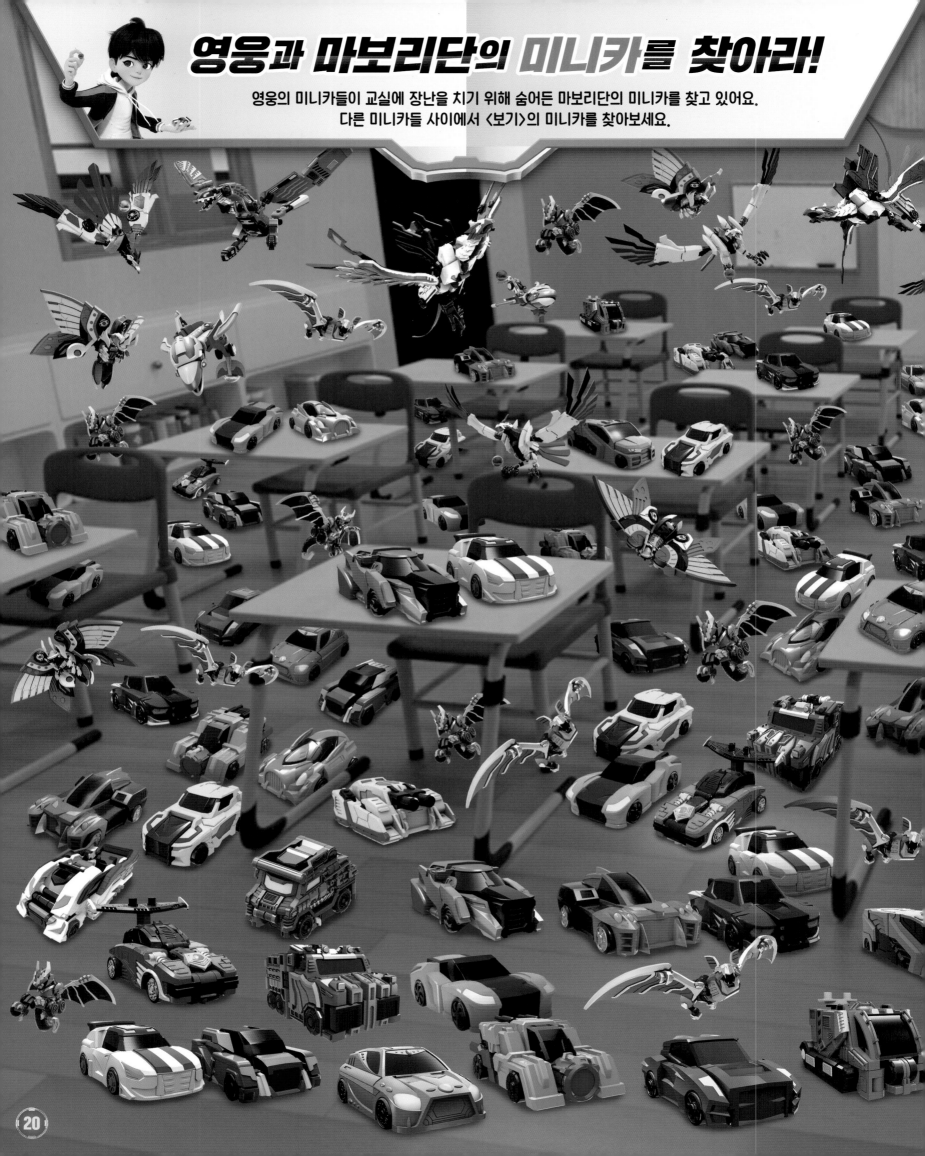

영웅과 마보리단의 미니카를 찾아라!

영웅의 미니카들이 교실에 장난을 치기 위해 숨어든 마보리단의 미니카를 찾고 있어요.
다른 미니카들 사이에서 〈보기〉의 미니카를 찾아보세요.

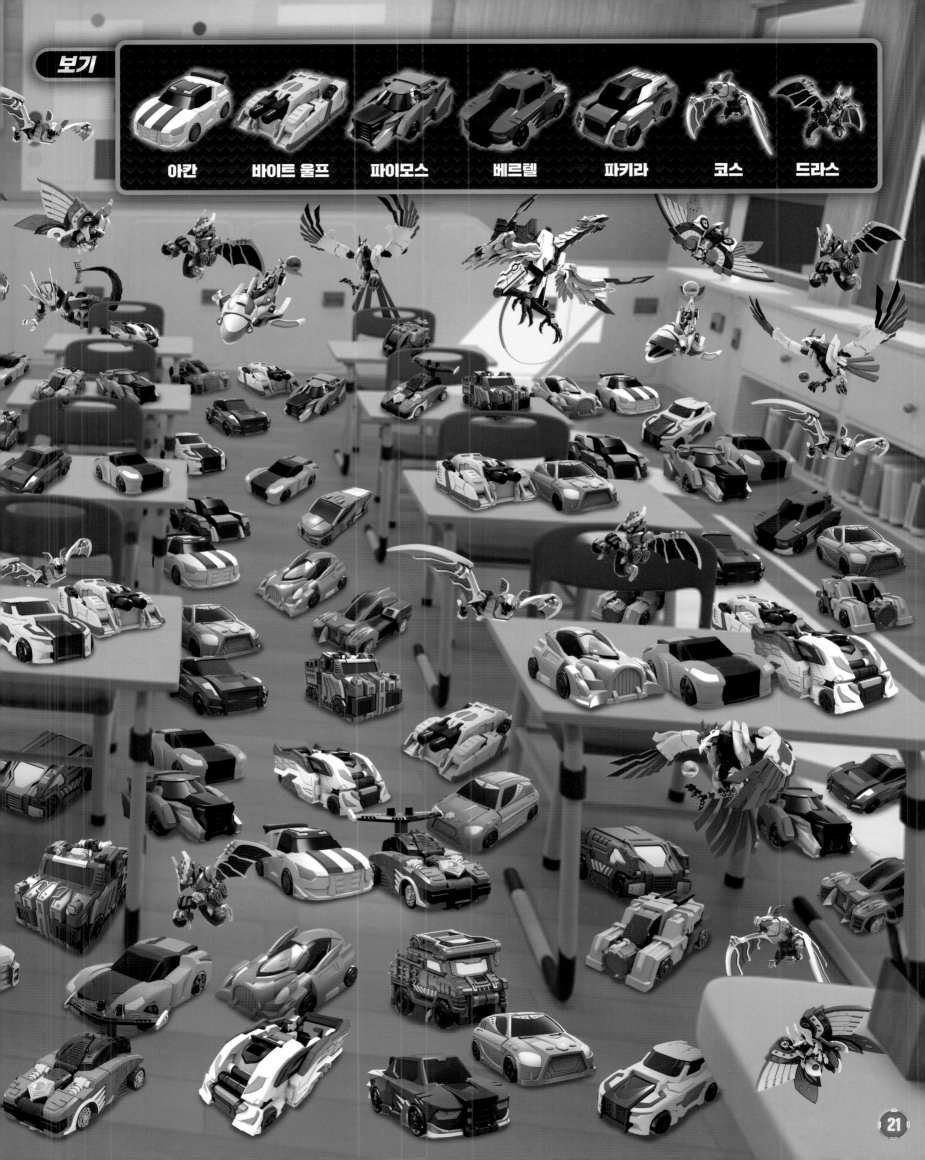

아칸 　바이트 울프 　파이모스 　베르텔 　파키라 　코스 　드라스

세라와 키라얀의 미니카를 찾아라!

세라와 키라얀의 메카니멀들이 미니카로 변신해 볼링장에 숨어 있어요.
다른 미니카들 사이에서 〈보기〉의 미니카를 찾아 보세요.

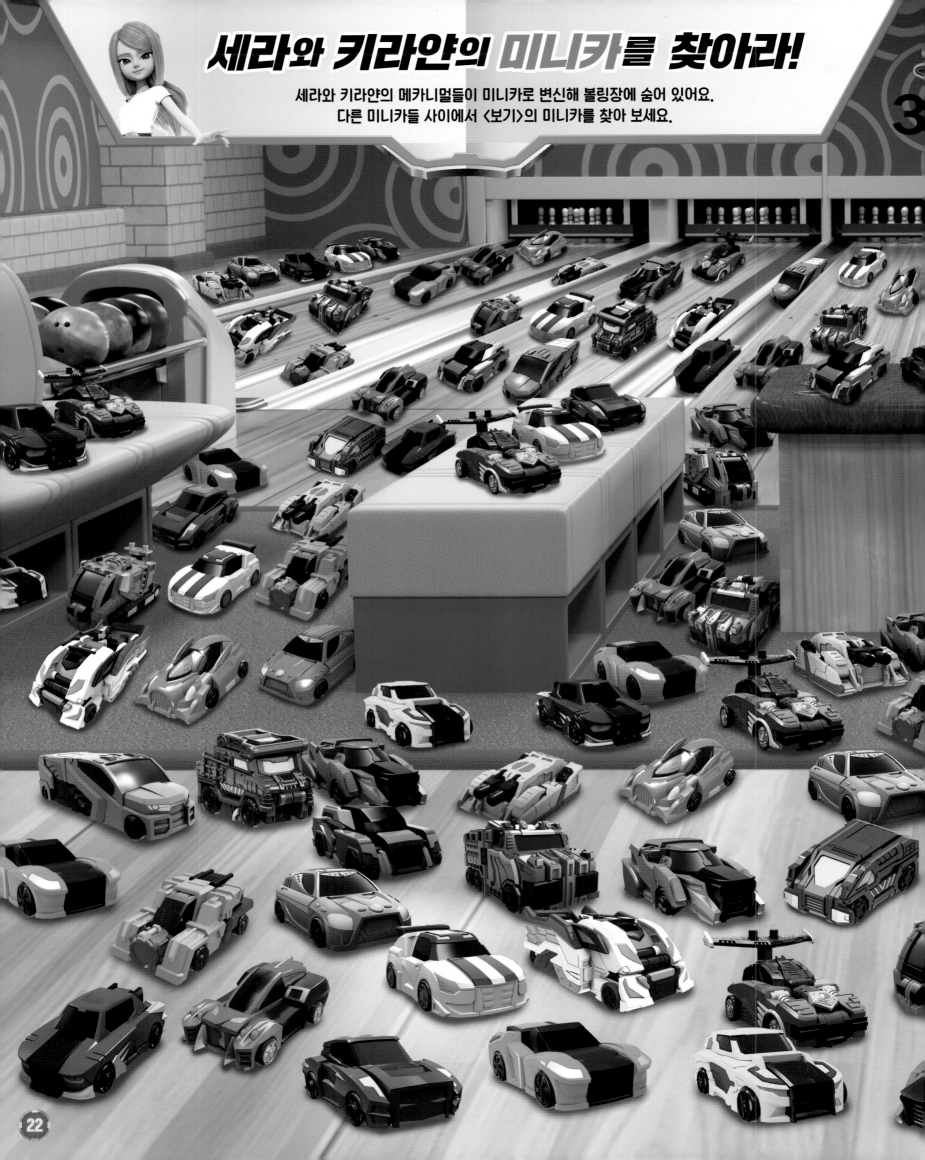

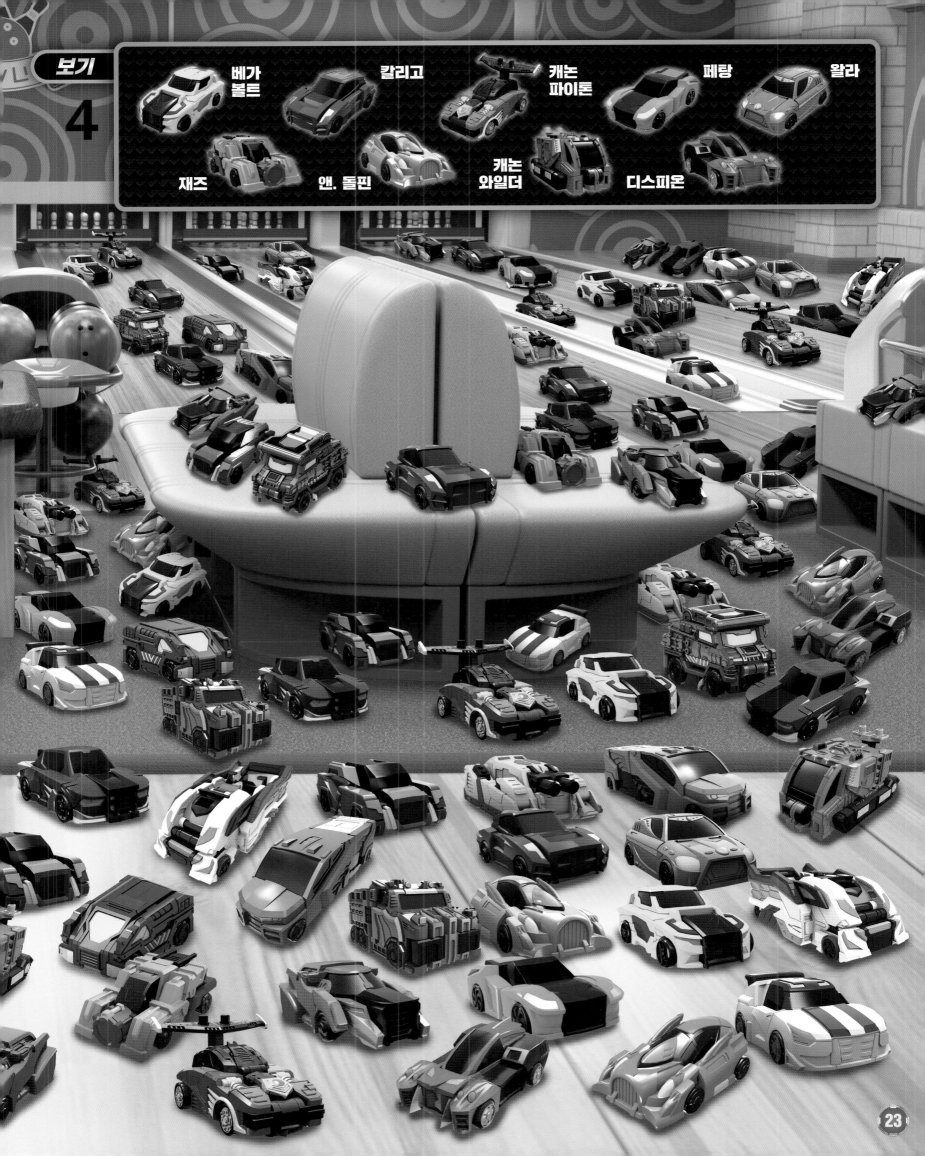

보기

4

베가 볼트

칼리고

캐논 파이톤

페탕

왈라

재즈

앤. 돌핀

캐논 와일더

디스피온

그림자의 주인을 찾아라!

<보기>의 그림자를 잘 보고, 다섯 개의 그림자와 모두 일치하는 세트를 찾아 보세요.

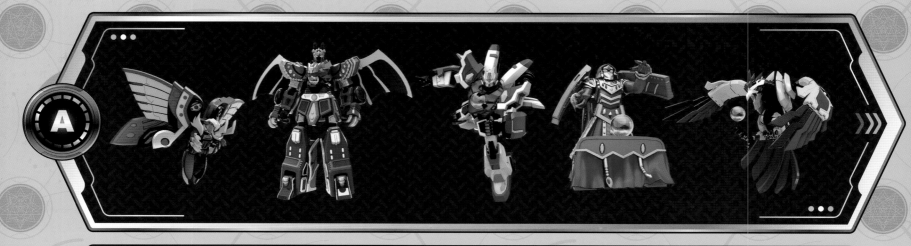

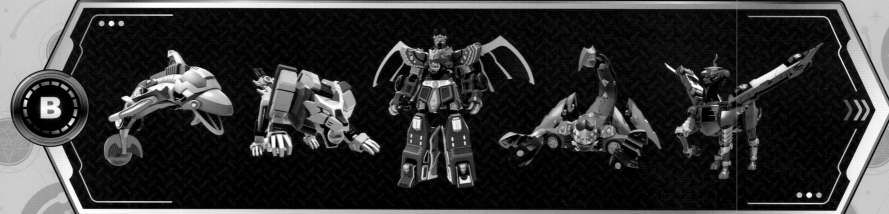

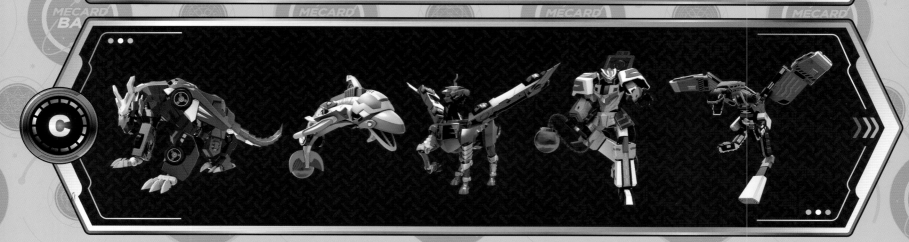

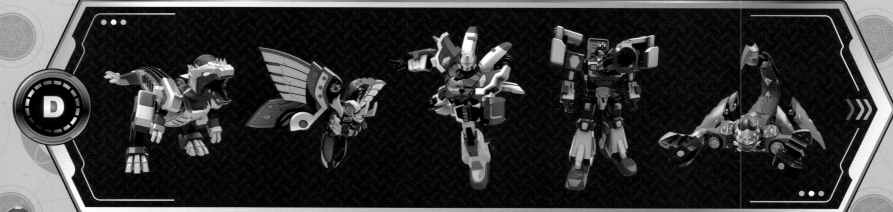

E

F

G

H

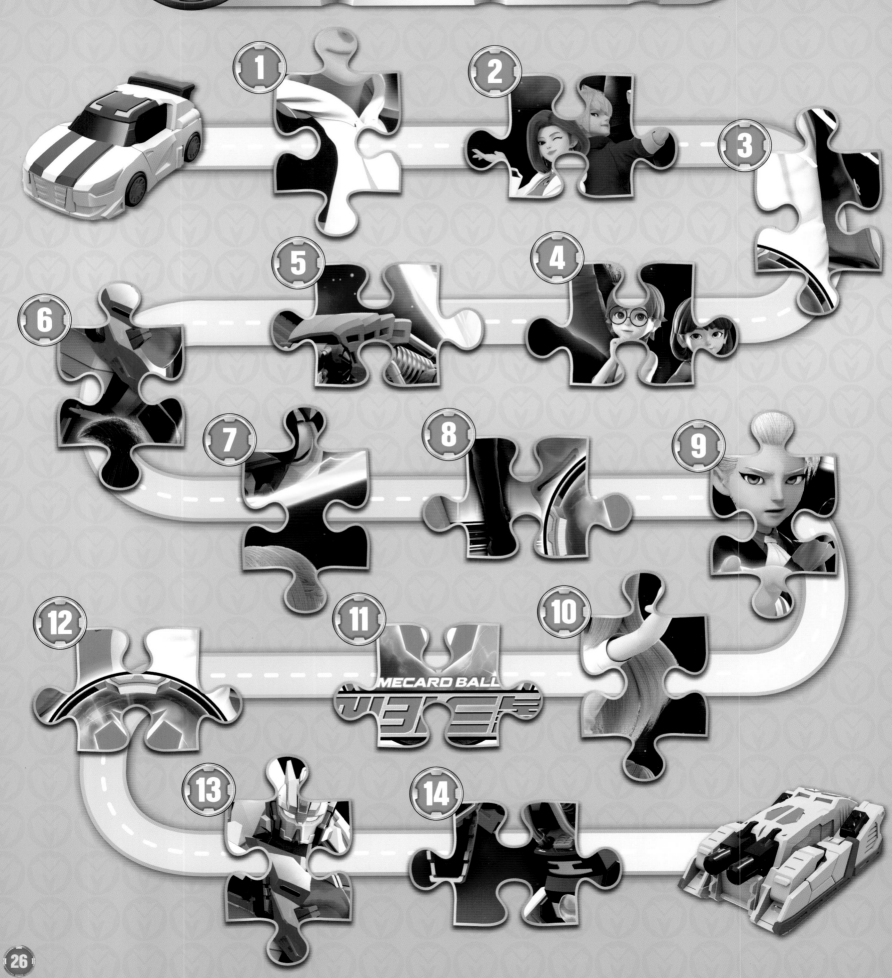

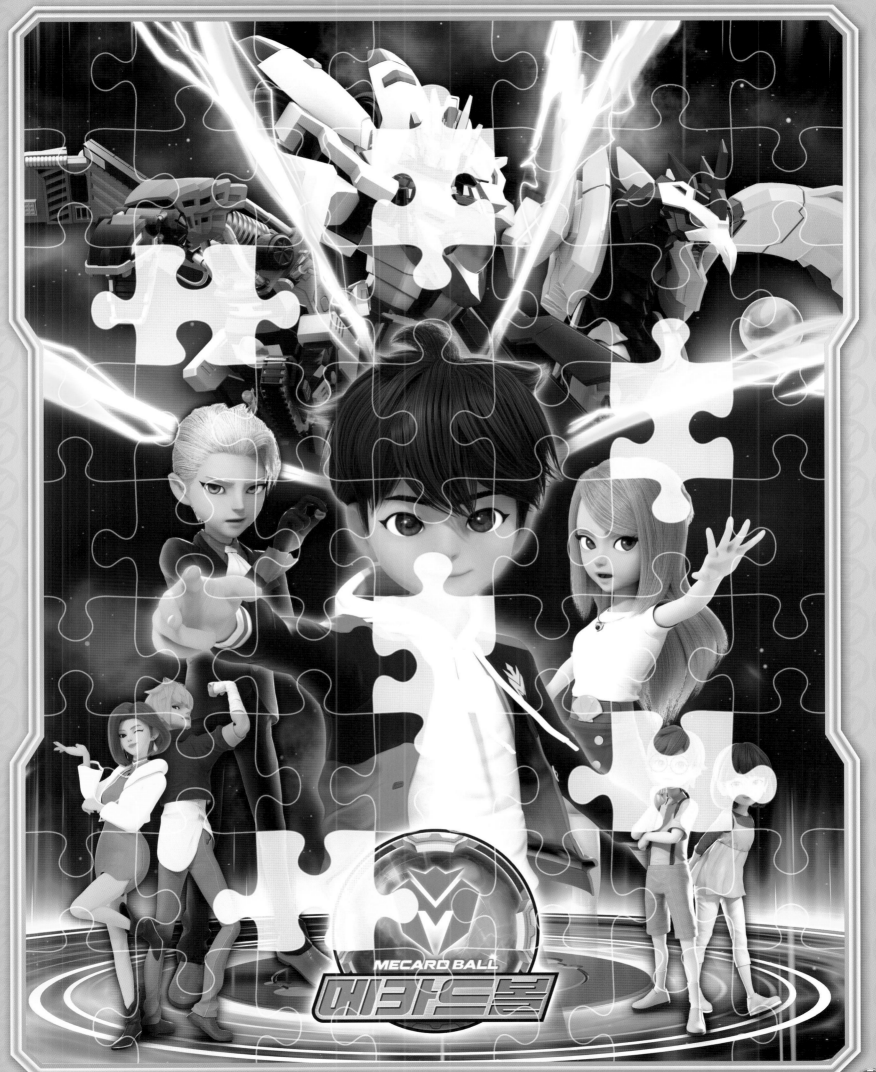

MECARD BALL
메카드볼

정답

MECARD BALL

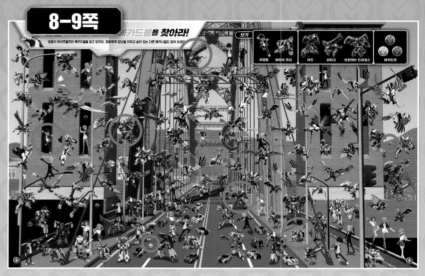

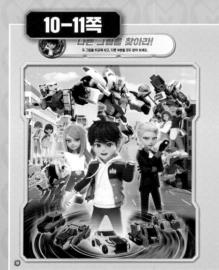
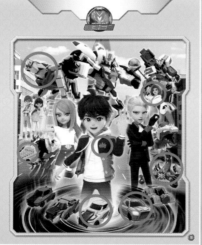

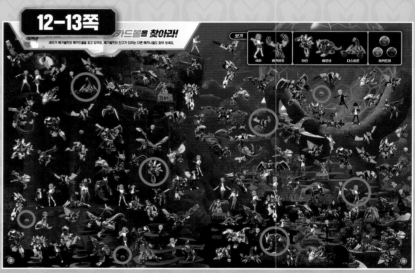

18-19쪽
미로 탈출!
보기

20-21쪽
미니카를 찾아라!
보기

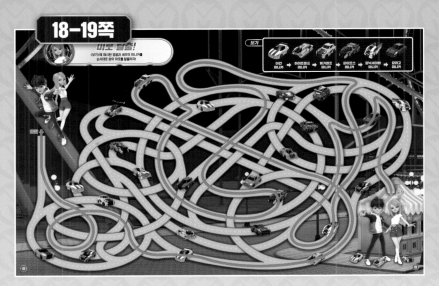

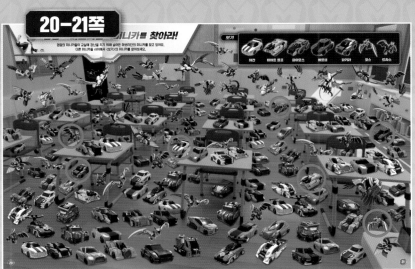

22-23쪽
미니카를 찾아라!
보기

24-25쪽
그림자의 주인을 찾아라!
보기

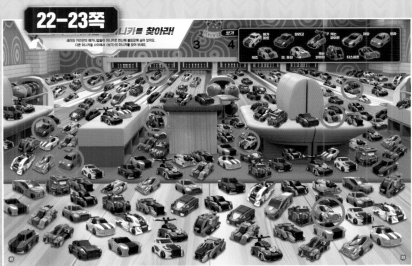

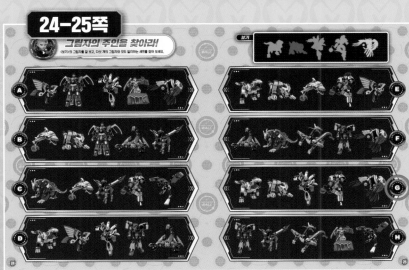

26-27쪽
빌빗든 소식을 찾아라!

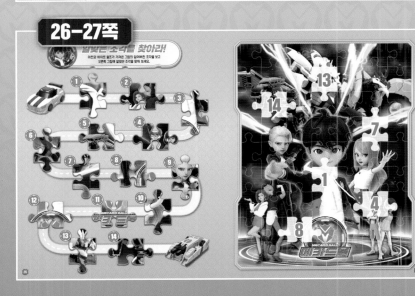

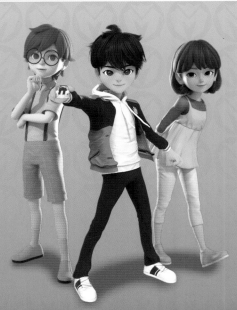